書史（節錄）

（北宋）米芾

晉帖重裝

太宗皇帝文德化成，靖無他好，留意翰墨，潤色
太平。淳化中，嘗借王氏所收書，集入《閣帖》十卷
內。郗愔兩行二十四日帖，乃此卷中者。仍於謝安
帖尾，御書親跋三字，以還王氏。其帖在李瑋家，余
同王渙之飲於李氏園池，閱書畫竟日未出。此帖棄
木大軸，古青藻花錦作褾，破爛無竹模。晉帖上反安

書史（節錄）　四一

冠簪樣古玉軸。余尋製，擲棄軸池中，拆玉軸，王渙
之加糊共裝焉。一坐大笑，要余題跋，乃題曰：『李
氏法書第一。』亦天下法書第一也。

裱背用紙

裝書，褾前須用素紙一張，捲到書時，紙厚已如
一軸子，看到跋尾，則不損古書。所用軸頭，以木性
輕者。紙多有益於書。油拳、麻紙硬堅，損書第一。
池紙勻硾之易軟，少毛，澄心其製也。今人以歙爲澄
心，可笑，一捲即兩分理，軟不耐捲，易生毛。古澄

書史（節録）

淋洗揭背

　　唐人背右軍帖，皆硾熟軟紙如綿，乃不損古紙。

　　又入水蕩滌而曬，古紙加有性不糜，蓋紙是水化之物，如重抄一過也。余每得古書，輒以好紙二張，一置書上，一置書下，自傍濾細皂角汁和水，霈然澆水入紙底。於蓋紙上用活手軟按拂，垢膩皆隨水出，內外如是；續以清水澆五七徧，紙墨不動，塵垢皆去。復去蓋紙，以乾好紙滲之三張。

　　背紙已脫，乃合於半潤好紙上，揭去背紙，加糊背焉。不用絹壓四邊，只用紙，免摺背重綳損古紙。

　　勿倒襯帖，背古紙，隨隱便破，只用薄紙與帖齊頭相掛，見其古損斷尤佳，不用貼補。

　　古人勒成行道，使字在筒瓦中，乃所以惜字。

　　今俗人見古厚紙，必揭令薄，方背。若古紙去其半，

　　心，以水洗浸一夕，明日鋪於桌上，曬乾，漿硾已去，紙復元性，乃今池紙也，特搗得細無筋耳。古澄心有一品薄者，最宜背書；；台藤背書滑無毛，天下第一，餘莫及。

四二

損字精神，一如摹書。又，以絹貼勒成行道，一時平
直，良久舒展爲堅，所隱字上却破。京師背匠壞物不
少。王詵家書畫屢被揭損，余諭之，今不復揭。又，
好用絹背，雖熟猶新硬，古紙墨一時蘇磨，落在背絹
上。王所藏《書譜》《桓謝帖》，俱爲絹磨損。近好
事家例多絹背磨損，面上皆成絹文。余又以右軍《與
王述書》，易得唐文皇手詔，以棗花黃綾背詔，面上
一齊隱起花紋。余尋重背，以台州黃巖藤紙砑熟，揭
一半背，滑净軟熟，捲舒更不生毛。余家書帖多用此
紙，一二手背手裝，方入笈。

古背佳者，先過自揭不開，乾紙印了，面向上，
以一重新紙，四邊著糊黏桌上，帖上更不用糊，令新
紙虛弸壓之。紙乾下自乾，慎不可以帖面金漆桌，揭
起必印墨。余背李邕《光八郎帖》。光，王琚也。揭起
黏一分墨在金漆桌上，一月餘惜不洗桌。此帖今易
與王詵。

裝染贋品

王詵，每余到都下，邀過其第，即大出書帖，索

余臨學。因櫃中翻索書畫，見余所臨王子敬《鵝群帖》，染古色麻紙，滿目皺紋，錦囊玉軸裝，剪他書上跋連於其後。又以臨虞帖裝染，使公卿跋。余適見大笑，王就手奪去，諒其他尚多，未出示。

齊東野語卷六（節錄）（南宋）周密

紹興御府書畫式

思陵妙悟八法，留神古雅。當干戈儌擾之際，訪求法書名畫，不遺餘力。清閒之燕，展玩模揚不少息。蓋睿好之篤，不憚勞費，故四方爭以奉上無虛日。後又於榷場購北方遺失之物，故紹興內府所藏，不減宣、政。惜乎鑒定諸人，如曹勛、宋㬊、龍大淵、張儉、鄭藻、平協、劉炎、黃冕、魏茂實、任原輩，人品

不高，目力苦短，凡經前輩品題者，盡皆拆去，故今御府所藏，多無題識，其源委、授受、歲月、考訂，邈不可求，爲可恨耳。其裝標裁制，各有尺度，印識標題，具有成式。余偶得其書，稍加考正，具列於後，嘉與好事者共之，庶亦可想像承平人物之盛焉。

出等真跡法書。

兩漢、三國、二王、六朝、隋、唐、君臣墨跡：……並作御題簽，各書『妙』字。

用克絲作樓臺錦標，青綠簟文錦裹，大薑牙雲鸞白綾引首，高麗紙贉。

出等白玉碾龍簪頂軸：或碾花。

檀香木桿，鈿匣盛。

上、中、下等唐真跡：内中、上等，並降付米友仁跋。

用紅霞雲錦褾，碧鸞綾裏，白鸞綾引首，高

麗紙褾，白玉軸，上等用簪頂，餘用平等。檀香木桿。

次等晋、唐真跡：并石刻晋、唐名帖。

紙褾，次等白玉軸，引首後褾卷縫用御府圖書

用紫鸞鵲錦褾，碧鸞綾裏，白鸞綾引首，蠲

印，引首上下縫用紹興印。

鈎摹六朝真跡：並係米友仁跋。

麗紙褾，白玉軸。

御府臨書六朝、義、獻、唐人法帖，并雜詩賦

用青樓臺錦褾，碧鸞綾裏，白鸞綾引首，高

等：内長篇不用邊道，衣古厚紙，不揭不背。

用毬路錦，衲錦，柿紅龜背錦，紫百花龍

錦，皂鸞綾褾等。碧鸞綾裏，白鸞綾引首。玉

軸或瑪瑙軸，臨時取旨。内趙世元鈎摹者亦用

衲錦褾，蠲紙褾，瑪瑙軸。並降付莊宗古、鄭滋，

令依真本紙色及印記對樣裝造。將元拆下舊

題跋進呈揀用。

五代、本朝臣下臨帖真跡。

背綢紙褾。玉軸或瑪瑙軸。夾

用皂鸞綾褾，碧鸞綾裏，白鸞綾引首。夾

米芾臨晉、唐雜書上等：

用紫鸞鵲錦褾，紫馳尼裏，楷光紙褾，次等

簽頂玉軸。

引首前後，用內府圖書、內殿書記印。或

齊東野語卷六（節錄）　四七

有題跋，於縫上用御府圖籍印。最後用紹興印。

並降付米友仁親書審定，題於褾卷後。

蘇、黃、米芾、薛紹彭、蔡襄等雜詩、賦、書簡真

跡：

米芾書雜文、簡牘：

牙軸，用睿思東閣印、內府圖記。

用皂鸞綾褾，白鸞綾引首，夾背綢紙褾，象

用皂鸞綾褾，碧鸞綾裏，白鸞綾引首，綢紙

贈，象牙軸。用內府書印、紹興印。並降付米

友仁定驗，令曹彥明同共編類等第，每十帖作一卷。內雜帖作冊子。

趙世元鈎摹下等諸雜法帖：

用皂木錦褾，瑪瑙軸，或牙軸。

前引首用機暇清賞印，縫用內府書記印，後用紹興印。仍將原本拆下題跋揀用。

六朝名畫橫卷：

用碧鸞綾裏。白大鸞綾引首，高麗紙贉，出等

用克絲作樓臺錦褾，青絲筆文錦裏。次等

齊東野語卷六（節錄） 四八

白玉碾花軸。

六朝名畫掛軸：

用皂鸞綾上下褾，碧鸞綾托褾，全軸。檀香軸桿，上等玉軸。

唐、五代畫橫卷：皇朝名畫同。

用曲水紫錦褾，碧鸞綾裏，白鸞綾引首，玉軸，或瑪瑙軸，內下等並謄本用皂褾雜色軸。蠲紙贉。

唐、五代、皇朝等名畫掛軸，並同六朝裝褫，軸頭旋取旨。

蘇軾、文與可雜畫：姚明裝造。

用皂大花綾襟，碧花綾裏，黃白綾雙引首，

烏犀或瑪瑙軸。

米芾雜畫橫軸：

用皂鸞綾襟，碧鸞綾裏，白鸞綾引首，白玉

軸，或瑪瑙軸。

僧梵隆雜畫橫軸：陳子常承受。

樗蒲錦襟，碧鸞綾裏，白鸞綾引首，瑪瑙

軸。

諸畫並用乾卦印，下用希世印，後用紹興

印。

諸畫裝褫尺寸定式：

大整幅上引首三寸，下引首二寸。

小全幅上引首二寸七分，下引首一寸九

分，經帶四分。

上褾除打撅竹外，淨一尺六寸五分；下褾

除上軸外，淨七寸。

一幅半上引首三寸六分，下引首二寸六

分，經帶八分。

橫卷襟合長一尺三寸，高者用全幅。引首闊
四寸五分。高者五寸。

應書畫面僉，並用真古經紙，隨書畫等第取旨。

應六朝、隋、唐出等法書名畫，并御臨名帖，本
朝名臣帖，並御書面僉。

内中、下品，並降付書房，令裴禧書。

應書畫橫卷、掛軸，並用雜色錦袋複帕，象牙牌
子。

應搜訪到書法墨跡，降付書房。先令趙世元定

雙幅上引首四寸，下引首二寸七分。上襟
除打攕竹外，净一尺六寸八分；下襟除上軸桿
外，净七寸三分。

兩幅半上引首四寸二分，下引首二寸九
分，經帶一寸二分。

經帶一寸三分。

三幅上引首四寸四分，下引首三寸一分，

四幅上引首四寸八分，下引首三寸三分，

經帶一寸五分。

驗品第，進呈訖，次令莊宗古分揀，付曹勛、宋貺、張

儉、龍大淵、鄭藻、平協、黃冕、魏茂實、任源等覆定，

驗訖裝褫。

應搜訪到名畫，先降付魏茂實定驗，打千字文

號及定驗印記，進呈訖，降付莊宗古分手裝背。

應搜訪到古畫，內有破碎不堪補背者，令書房

依元樣將本臨摹，進呈訖，降付莊宗古，依元本染古

槌破，用印裝造。劉娘子位並馬興祖膳畫。

應古畫如有宣和御書題名，並行拆下不用，別

令曹勛等定驗，別行譔名作畫目，進呈取旨。

碑刻橫卷定式：

《蘭亭》，闌道高七寸六分。每行闊八分，

共二十八行。

《樂毅論》，闌道高七寸五分。每行闊六分，

共四十三行。

《真草千文》，闌道高七寸二分。每行闊八

分，共二百行。

智永《歸田賦》，闌道高七寸二分半。每



行闊八分，共四十四行。

獻之《洛神賦》，闌道高八寸三分。每行闊六分，共九行。

《枯木賦》，闌道高九寸九分。每行闊九分，共三十九行。

神，一如摹本矣。

應古厚紙，不許揭薄。若紙去其半，則損字精神，一如摹本矣。

應古畫裝褫，不許重洗，恐失人物精神，花木穠艷。亦不許裁剪過多，既失古意，又恐將來不可再背。

【齊東野語卷六（節錄）】 五二

應搜訪到法書，多係青闌道，絹襯背。唐名士多闌道前後題跋。令莊宗古裁去上下闌道，揀高格者，隨法書進呈，取旨揀用。

內府裝褫分科引式格式：

粘裁、摺界、裝背、染古、集文、定驗、圖記。

按：唐《藝文志·序》載四庫裝軸之法，極其環緻。《六典》載崇文館有裝潢匠五人，即今背匠也。

本朝秘府謂之裝界，作此事，蓋古今所尚云。

告身的裝裱

官告院，主管官一員，以京朝官充。舊制，提舉一人，以知制誥充；判院一人，以帶職京朝官充。掌吏、兵、勳、封官告，以給妃嬪、王公、文武品官，內外命婦及封贈者，各以本司告身印印之。文臣用吏部，武臣用兵部，王公及命婦用司封，加勳用司勳。官制行，四選皆用吏部印，惟蕃官則用兵部印記。凡綾紙幅數、

宋史·職官志（節錄） 五三

褾軸名色，皆視其品之高下，應奏鈔畫聞者給之。

令史十五人。

元豐五年，官制所重定《制授敕授奏授告身式》。從之。紹聖元年，吏部言：『元豐法，凡入品者給告身，無品者給黃牒。元祐中，以內外差遣并職事官本等內改易或再任者，並給黃牒，乃與無品人等。』詔：『今後帥臣、監司、待制以上知州，並給告，餘依舊。』三年，詔：『職事官監察御史以上因事罷，並給告。』元符元年，吏部言：『元祐法，小使臣只降

宣劄，乞自承信郎而上依舊給告。』宣和元年，詔…

『官告院立條，凡製造告身法物，應用綾錦，私輒放

效織造及買販服用者，立賞許告。』

大抵官告之制，自乾德四年，詔定告身綾紙褾

軸，其制闕略。咸平、景德中，兩加潤澤，至皇祐始

備。神宗即位，循用皇祐舊格，迨元豐改制，名號雖

異，品秩則同，故亦未遑別定。徽宗大觀初，乃著爲

新格，凡褾帶、綱軸等飾，始加詳矣。

凡文武官綾紙五種，分十二等…

色背銷金花綾紙二等。一等二十八張，滴粉縷金花大

犀軸，八苔暈錦褾韜，色帶。三公、三少、侍中、中書令用之。一等一

十七張，滴粉縷金花中犀軸，天下樂錦褾犀軸，色帶。左右僕射、使相、

王用之。

白背五色綾紙二等。一等二十七張，滴粉縷金花，翠毛

獅子錦褾韜，玳瑁軸，色帶。知樞密院，兩省侍郎，尚書左、右丞、同知、

簽書樞密院事，嗣王，郡王，特進，觀文殿大學士，太尉，東宮三少，冀、

兗、青、徐、揚、荊、豫、梁、雍州牧，御史大夫，宗室節度使至率府副率

之帶皇字者用之。一等十七張，暈錦褾韜，玳瑁軸，色帶。觀文殿

宋史·職官志（節錄）　五五

學士，資政殿大學士，六尚書，金紫光禄、銀青光禄、光禄大夫，左、右

金吾衛，左、右衛上將軍，節度，承宣，觀察，並用之。

大綾紙四等。一等二十五張，暈錦褾，兩面撥花穗草大牙

軸，色帶。宣奉、正奉大夫，翰林學士，資政、端明殿學士，龍圖、天章、

寶文、顯謨、徽猷閣學士，左、右散騎常侍，御史中丞，開封尹，六曹侍

郎，樞密直學士，龍圖、天章、寶文、顯謨、徽猷閣直學士，正議、通奉大

夫，諸衛上將軍，太子賓客，詹事，侯，用之。一等十二張，法錦褾，兩

面撥花細牙軸，色帶。給事中，中書舍人，通議大夫，司成，左、右諫議

大夫，龍圖、天章、寶文、顯謨、徽猷閣待制，太中大夫，秘書、殿中監，

伯，用之。一等二十張，法錦褾，撥花常使大牙軸，色帶。中大夫，七

寺卿，京畿、三路轉運使，發運使，中奉、中散大夫，通侍大夫，樞密都

承旨，祭酒，太常、宗正少卿，秘書、殿中少監，正侍、中侍大夫，入內

內侍省、內侍省都知，諸州刺史，中亮、中衛大夫，防禦、團練使，太子

左、右庶子，諸衛大將軍，附馬都尉，典樂，子，用之。一等八張，盤毬

錦褾，大牙軸，色帶。七寺少卿，朝議、奉直大夫，左、右司郎中，司業，

開封少尹，少府、將作、軍器監，都水使者，拱衛大夫，太子詹事，左、右

諭德，左武、右武大夫，入內內侍省、內侍省副都知，樞密承旨、副都承

旨，諸房副承旨，起居郎，舍人，侍御史，左、右司員外郎，六曹郎中，朝

【宋史·職官志（節録）】

宋史·職官志（節錄）

五六

請、朝散、朝奉大夫，京畿、三路轉運副使，諸路轉運使、副使，知上州，

提舉三路保甲，入內內侍省、內侍省押班，武功至武翼大夫，開封左、

右司錄事，蕃官使臣，殿中侍御史，左右司諫、正言，監察御史、和安大

夫至翰林良醫，男，用之。內殿中侍御史、監察御史用九張，蕃官使臣

用大錦標，背帶，此其小異者也。

中綾紙二等。一等七張，中錦標，中牙軸，青帶。諸司員外

郎，朝請、朝散、朝奉郎，少府、將作、軍器少監，諸衛將軍，太子侍讀、

侍講，中亮、中衛、左武、右武郎中，知下州，諸路提點刑獄，發運判官，

提點鑄錢，承議郎，武功至武翼郎，太子中允、舍人，親王府翊善、贊

讀、侍讀，符寶郎，太常、中正、秘書、殿中丞，六尚奉御，大理正、著作

郎，通事舍人，太子諸率府率，直龍圖閣，開封府諸曹事，大晟府樂令，

直秘閣，崇政殿說書，和安郎至翰林醫正，用之。一等六張，中錦標，

中牙軸，青帶。奉議郎，七寺丞，秘書郎，太常博士，著作佐郎，國子、

少府、將作、軍器、都水監丞，國子博士，大理司直、評事，修武、敦武

郎，通直郎，內常侍，轉運判官，提舉學士，諸州通判，御史臺檢法官、

主簿，九寺主簿，親王記室，閤門祗候，樞密院逐房副承旨，從義、秉義

郎，太學、武學博士，開封諸曹掾，陵臺令，兩赤縣令，忠訓、忠翊郎，節

度、防禦、團練副使，行軍司馬，太醫正，太史局令、正、丞、五官正、翰

林醫官，辟廱博士，太子諸率府副率，用之。

小綾紙二等。一等五張，黃花錦褾，角軸，青帶。校書郎，

正字，宣教郎，太常寺協律，奉禮郎，太祝，郊社，太官令，律學博士，國

子、少府、將作、軍器、都水監主簿，宣義郎，保義、成忠郎，太學正、錄，

律學，承事、承奉、承務、承信、承節郎，門下、中書省錄事，尚書省都

事，三省、樞密院主事，辟廱正、錄，用之。一等五張，黃花錦褾，次等

角軸，青帶。幕職、州縣官，三省樞密院令史、書史，流外官，諸州別駕、

長史、司馬、文學、司士、助教，技術官，用之。

凡宮掖至外命婦羅紙七種，分十等…

宋史·職官志（節錄） 五七

偏地銷金龍五色羅紙二等。一等一十八張，韜帶，兩

面銷金雲鳳褾，紅絲網子，金樣鈒花塗帉鎝，滴粉縷金花鳳大犀軸。

大長公主、長公主、公主用之。一等一十七張，韜帶，兩面銷金雲鳳褾，

紅絲網子，金樣鈒花塗帉鎝，滴粉縷金花鳳子中犀軸。貴儀、淑儀、淑

容、順儀、順容、婉儀、婉容、内宰用之。

偏地銷金鳳子五色羅紙二等。一等一十五張，韜帶，

銷金鳳子褾，紅絲網子，金塗銀帉鎝，滴粉縷金雲鳳玳瑁軸。昭儀、昭

容、昭媛、修儀、修容、修媛、充儀、充容、充媛、副宰用之。一等一十

二張，韜帶，銷金盤鳳褾，紅絲網子，金塗銀帉鎝，滴粉金雲鳳玳瑁軸。

婕妤、才人、貴人、美人用之。

銷金團窠花五色羅紙二等。一等二十張，八荅暈錦襑韜，色帶，紫絲網子，銀帉錔，滴粉縷金葵花玳瑁襑軸。尚儀，尚服，尚食，尚寢，尚功，宮正，內史，宰相曾祖母、祖母、母、妻、親王妻，用之。一等八張，翠色獅子錦襑韜，色帶，紫絲網子，銀帉錔，滴粉縷金梔子花玳瑁軸。郡主，縣主，國夫人，內命婦，郡夫人，執政官祖母、母、妻，用之。

銷金大花五色羅紙一等。七張，雲雁錦襑韜，色帶，紫絲網子，銀帉錔，滴粉縷金玳瑁軸。寶林御女，采女，二十四司典掌，尚書省掌籍，掌樂，主管仙韶，用之。

金花五色羅紙一等。七張，法錦襑韜，色帶，紫絲網子，銀帉錔，縷金玳瑁軸。郡夫人，郡君，宗室妻，朝奉大夫、遙郡刺史以上母妻，升朝官母，諸班直都虞候，指揮使、禁軍都虞候、軍都虞候、御前忠佐母，蕃官母妻，諸神廟夫人，用之。

五色素羅紙一等。七張，錦襑韜，色帶，紫絲網子，銀帉錔，大牙軸。宗室女，升朝官妻，諸班直都虞候，指揮使、禁軍都虞候、軍都指揮使、忠佐妻，用之。

凡內外軍校封贈綾紙三種，分四等…

大綾紙二等。一等七張，法錦褾，大牙軸，青帶。遥郡刺史

以上用之。一等七張，大錦褾，大牙軸，青帶。藩方指揮使、御前忠佐

馬步軍都副都軍頭、馬步軍都軍頭、藩方馬步軍都指揮使用之。內帶

遥郡者，法錦褾，色帶。

中綾紙一等。五張，中錦褾，中牙軸，青帶。都虞候以上諸

班指揮使，御前忠佐馬步軍副都軍頭、藩方馬步軍副都指揮使、都虞

候，用之。內加至爵邑者，用大綾紙，大牙軸，大錦褾。

小綾紙一等。五張，黃花錦褾，次等角軸，青帶。諸軍指揮

使以下用之。如加至爵邑者，同上。

凡封蠻夷酋長及蕃長綾紙兩種，各一等：

五色銷金花綾紙一等。二十八張，翠色獅子錦褾，法錦

韜，紫絲網子，銀帉錔，滴粉縷金牡丹花玳瑁軸，色帶。南平、占城、真

臘、闍婆國王用之。

中綾紙一等。七張，法錦褾，中牙軸，青帶。藩蠻官承襲、

轉官用之。

大觀併歸尚書省，政和仍歸吏部。差主管官。建

炎元年，詔：『文臣太中大夫、武臣正任觀察使及

宗室南班官以上給告，以下並給敕。』三年，詔逐

等依舊給告。紹興二年，詔：『四品以下官及職事官監察御史以上，官告並用錦褾外，其餘官并封贈權用纈羅代充。』十四年，始盡用錦。其後，又詔內外命婦、郡夫人以上，乃得用綱袋及銷金，其餘則否。至二十六年，詔內外文武臣僚告敕，並依大觀格式製造。裁減吏額，共置二十九人。淳熙十三年，又減五人。

南村輟耕録卷二三（節錄）

（元末明初）陶宗儀

書畫褾軸

唐貞觀、開元間，人主崇尚文雅，其書畫皆用紫龍鳳紬綾爲表，綠文紋綾爲裏，紫檀雲花杵頭軸，白檀通身柿心軸。此外，又有青、赤琉璃二等軸，牙籤錦帶。大和間，王涯自鹽鐵據相印。家既羨於財，始用金玉爲軸。甘露之變，人皆剝剔無遺。南唐則褾以廻鸞墨錦，籤以潢紙。宋御府所藏，青、紫大綾爲褾，文錦爲帶，玉及水晶、檀香爲軸。靖康之變，民間多有得者。高宗渡江後，和議既成，權場購求爲多。裝褫之法，已具《名畫記》及紹興定式，茲更不贅。姑以所聞見者，使賞鑒之士有考焉。

錦褾：

克絲作樓閣　克絲作龍水　克絲作百花攢

克絲作龍鳳　紫寶階地　紫大花　五色簟文俗

龍　紫小滴珠方勝鸞鵲　青綠簟文俗呼閣婆，又

呼山和尚。

日蛇皮。

紫鸞鵲　一等紫地紫鸞鵲，一等白地紫鸞鵲。　紫百

花龍　紫龜紋　紫珠焰　紫曲水俗呼落花流水。　紫

湯荷花　紅霞雲鸞　黃霞雲鸞俗呼絳霄，其名甚雅。　青

樓閣『閣』又作『臺』。　青大藻花　紫滴珠龍團　青

櫻桃　皂方團白花　褐方團白花　方勝盤象毬

路衲　柿紅龜背　樗蒲　宜男　寶照　龜蓮　天

下樂　練鵲　方勝練鵲　綬帶　瑞草　八花暈　銀

鈎暈　紅細花盤鵰　翠色獅子　盤毬　水藻戲

魚　紅徧地雜花　紅徧地翔鸞　紅徧地芙蓉　紅

南村輟耕錄卷二三（節錄）　六二

七寶金龍　倒仙牡丹　白蛇龜紋　黃地碧牡丹方

勝皂木

綾引首及托裏：

碧鸞　白鸞　皂鸞　皂大花　碧花　姜牙雲

紋重蓮　雙雁　方棋　龜子　方轂紋　瀲鶒棗

鸞樗蒲　大花　雜花　盤鵰　濤頭水波紋仙

花鑑花　疊勝　白毛遼國　回文金國　白鷺花並高

麗國

贉卷紙：

◤南村輟耕録卷二三（節録） 六三

南村輟耕錄 卷二十四（續編）　　六三

清秘藏（節錄）

（明）張應文

論紙

法書名畫，必資紙而久傳，紙之不可無考審矣。

粵稽造紙，始於蔡倫，有綱紙、穀紙、麻紙，徒存其名而已。晋有子邑紙、側理紙、一名水苔紙，以苔爲之。繭紙。日本有松皮紙，大秦有蜜香紙，一云香皮紙，微褐色，紋如魚子，極香而堅韌。高麗有一蠻紙，扶桑國有笈皮紙，江南有竹紙、楮皮紙、黟歙凝霜紙，浙中有麥麵稻稈紙，吳有由拳紙、剡溪小等月面松紋紙。

唐有短白簾硬黃紙、粉蠟紙、布紙、藤角紙、麻紙、有黃、白二色。桑皮紙、桑根紙、鷄林紙、苔紙、建中女兒青紙、卵紙。一名卵品，光滑如鏡面，筆至上多退，非善書者不敢用。

李後主有會府紙，長二丈，闊一丈，厚如繒帛數重。陶穀家鄱陽白，長如匹練。南唐有澄心堂紙。膚如卵膜，堅潔如玉，細薄光潤，爲一時之甲。

宋有張永自造紙，爲天下最，尚方不及。藤白紙、研

清秘藏（節錄） 六四

光小本紙、蠟黃藏經箋、有金粟山、轉輪藏二種。　白經箋、

鵠白紙、白玉版匹紙、蠶繭紙。

元有黃麻紙、鉛山紙、常山紙、英山紙、上虞紙，

皆可傳之百世。

近時大內白箋、堅厚如板，兩面研光，潔白如玉。磁青

紙、高麗繭紙、皮紙、新安土箋、乃絶細堅韌，白綿紙裁爲小

幅。譚箋、不用粉造，以堅白荊川連褙厚，研光用蠟打，各樣細花古

雅可愛。觀音簾匹紙，後世必見珍者也。

論古紙絹素

【清秘藏】（節錄）　六五

真古紙，色淡而勻净無雜，漬斜紋皴裂在前，若

一軸前破，後加新甚眾；薰紙烟色，或上深下淺，或

前深後淺。真古紙，其表故色，其裏必新；塵水浸

紙，表裏俱透。真古紙，試以一角揭起，薄者受糊既

多，堅而不裂，厚者糊重紙脆，反破碎莫舉；僞古紙

薄者即裂，厚者性堅韌而不斷。其不同皆可辨。

唐絹粗而厚，宋絹細而薄，元絹與宋絹相似，而

稍不勻净。三等絹，雖歷世久近不同，然皆絲性消

滅，受糊既多，無復堅韌，以指微跑，則絹素如灰堆

起，縱百破，極鮮明，嗅之自有一般古香可掬；非若

偽造者，以藥水染成，無論指跑絲露白，即刀刮亦不

成灰，嗅之氣亦不雅也。碎裂文各有辨，長幅橫卷

裂紋橫，橫幅直卷裂紋直，各隨軸勢裂耳。其裂亦

儼狀魚口，橫聯數絲，歲久，卷自兩頭蘇開，斷不相

合，不作毛，摺亦蘇，不可偽作。偽作者刀刮，指甲

畫開，絲縷直過，依舊作毛起，摺堅韌不斷也。此望

而可辨者。

畫不重絹素。若唐宋人畫，皆是絹素上作，紙者絕少，不可

一概不取；獨元章父子畫，絕無一筆作於絹者，亦不可不知。墨跡

清秘藏（節錄）　六六

不重研光粉澤，紙神易脫故也。

論裝裱收藏

凡書畫法帖，不脫落，不宜數裝背；一裝背，則

一損精神。此決然無疑者。故元章於古背佳者，先

過自揭不開，以乾紙印於面向上，以一重新紙，四邊

著糊，黏桌子上，帖上更不用糊，令新紙虛弸壓之，

紙乾下自乾，慎不可以帖面金漆桌，揭起必印墨也。

裝背書畫不須用絹，故唐人背右軍帖，皆硾熟

軟紙如綿，乃不損古紙。又入水蕩滌而曬，古紙加有

性而不縻，蓋紙是水化之物，如重鈔一過也。又元章

每得古書畫，不用絹補破處；用之，絹新時似好，展

卷久，爲硬絹抵之，却於不破處破，大可惜。不用絹

背帖，勒成行道；一時平直，良久舒展爲堅所隱，字

上却破。不用絹壓四邊，只用紙，免摺背重弸，損古

紙。紙上書畫，尤不可以絹褙，雖熟絹新，終硬，致

古紙墨，一時蘇磨，落在背絹上，且文縷磨書畫面上

成絹紋，蓋取爲骨，久之紙毛，是絹所磨也。

其去塵垢，每古書一張，輒以好紙二張，一置書

上，一置書下，自傍濾細皂角汁，和水，需然澆水入

紙底。於蓋紙上用活手軟按拂，膩垢皆隨水出，內外

如是。續以清水澆五七徧，紙墨不動，塵垢皆去。復

去蓋紙，以乾好紙滲之兩三張，褙紙已脫乃合。於半

潤好紙上，揭去背紙，加糊褙焉，不用貼補。古人勒

成行道，使字在筒瓦中，乃所以惜字，不可剪去。破

碎邊條當細細補足，勿倒襯帖背，古紙隨隱便破。只

用薄紙，與帖齊頭相拄，見其古，損斷尤佳。又古紙

厚者必不可揭薄，古紙去其半方褙，損書畫精神，一

如臨摹書畫矣。

凡法書、名畫、古帖、古琴，至梅月、八月，先將

收入窄小匣中鎖閉。其匣以杉板爲之，內勿漆油、糊紙，可免

濕黴。以紙四周糊口，勿令通氣，庶不至黴白。過此

二候，宜置臥室，使近人氣，置高閣，俾遠地氣乃佳。

又書畫帖，平時十餘日一展玩，微見風日，不至久卷

作黴。琴則盛以錦囊，掛板壁透氣處，勿近墻壁、風、

露、日色。收藏之法，過人遠矣。

清秘藏（節錄） 六八

展玩書畫有五不可，謂燈下、雨天、酒後、俗子、

婦女也。

叙唐宋錦绣

貞觀、開元間，裝褙書畫，皆用紫龍鳳細綾爲

表，綠文紋綾爲裏。南唐則褾以廻鸞墨錦，籤以潢

紙。

宋之錦褾，則有克絲作樓閣者、克絲作龍水者、

克絲作百花攢龍者、克絲作龍鳳者、紫寶階地者、紫

大花者、五色簟文者、一名山和尚。紫小滴珠方勝鸞鵲

者、青綠簟文者、一名閣婆，一名蛇皮。紫鸞鵲者、一等紫地

紫鸞鵲，一等白地紫鸞鵲。紫白花龍者、紫龜紋者、紫珠焰

者、紫曲水者、一名落花流水。紫湯荷花者、紅霞雲鸞者、

黃霞雲鸞者、一名絳霄。青樓閣者、『閣』一作『臺』。青大

落花者、紫滴珠龍團者、青櫻桃者、皂方團白花者、

褐方團白花者、方勝盤象者、毬路者、衲者、柿紅龜

背者、撝蒲者、宜男者、寶照者、龜蓮者、天下樂者、

練鵲者、方勝練鵲者、綬帶者、瑞草者、八花暈者、銀

鈎暈者、細紅花盤鵰者、翠色獅子者、盤毬者、水藻

清秘藏（節錄） 六九

者、紅七寶金龍者、倒仙牡丹者、白蛇龜紋者、黃地

戲魚者、紅徧地雜花者、紅徧地翔鸞者、紅徧地芙蓉

碧牡丹方勝者、皂木者。 綾引首及拓裏，則有碧鸞

者、白鸞者、皂鸞者、皂大花者、碧花者、姜牙者、雲

鸞者、撝蒲者、大花者、雜花者、盤鵰者、濤頭水波紋

者、仙紋者、重蓮者、雙雁者、方旗者、龜子者、方轂

紋者、瀲鶒者、棗花者、疊勝者、遼國白毛者、金國回

文花者、高麗國白鷺者、花者。 余未及盡識，殊以為

恨。

長物志卷五

（明）文震亨

書畫

金生於山，珠產於淵，取之不窮，猶爲天下所珍惜。況書畫在宇宙，歲月既久，名人藝士，不能復生，可不珍秘寶愛？一入俗子之手，動見勞辱，卷舒失所，操揉燥裂，真書畫之厄也。故有收藏而未能識鑒，識鑒而不善閱玩，閱玩而不能裝裱，裝裱而不能銓次，皆非能真蓄書畫者。又蓄聚既多，妍蚩混雜，

長物志卷五 七〇

甲乙次第，毫不可訛。若使真贗并陳，新舊錯出，如入賈胡肆中，有何趣味？所藏必有晉、唐、宋、元名跡，乃稱博古。若徒取近代紙墨，較量真僞，心無真賞，以耳爲目，手執卷軸，口論貴賤，真惡道也。志『書畫第五』。

論書

觀古法書，當澄心定慮。先觀用筆結體，精神照應；次觀人爲天巧，自然强作；次考古今跋尾，相傳來歷；次辨收藏印識、紙色、絹素。或得結構而

不得鋒鋩者，模本也；得筆意而不得位置者，臨本也；；筆勢不聯屬，字形如算子者，集書也；形跡雖存，而真彩神氣索然者，雙鉤也。又古人用墨，無論燥、潤、肥、瘦，俱透入紙素，後人偽作，墨浮而易辯。

論畫

山水第一，竹、樹、蘭、石次之，人物、鳥獸、樓殿、屋木，小者次之，大者又次之。人物顧盼語言，花果迎風帶露。鳥獸蟲魚，精神逼真。山水林泉，清閑幽曠。屋廬深邃，橋約往來。石老而潤，水淡而明。

山勢崔嵬，泉流灑落。雲烟出没，野徑迂回。松偃龍蛇，竹藏風雨。山脚入水澄清，水源來歷分曉。有此數端，雖不知名，定是妙手。若人物如尸如塑，花果類粉捏雕刻。蟲魚鳥獸，但取皮毛。山水林泉，布置迫塞。樓閣模糊錯雜，橋約强作斷形。徑無夷險，路無出入。石止一面，樹少四枝。或高大不稱，或遠近不分。或濃淡失宜，點染無法。或山脚無水面，水源無來歷。雖有名款，定是俗筆，爲後人填寫。至於臨摹贗手，落墨設色，自然不古，不難辨也。

書價以正書爲標準，如右軍草書一百字，乃敵一行行書，三行行書，敵一行正書。至於《樂毅》《黃庭》《畫贊》《告誓》，但得成篇，不可計以字數。畫價亦然。山水竹石，古名賢象，可當正書。人物花鳥，小者可當行書；人物大者，及神圖佛象、宮室樓閣、走獸蟲魚，可當草書。若夫臺閣標功臣之烈，宮殿彰貞節之名，妙將入神，靈則通聖，開厨或失，掛壁欲飛，但涉奇事異名，即爲無價國寶。又書畫原爲雅道，一作牛鬼蛇神，不可詰識，無論古今名手，俱落第二。

古今優劣

書學必以時代爲限，六朝不及晉魏，宋元不及六朝與唐。畫則不然，佛道、人物、仕女、牛馬，近不及古，；山水、林石、花竹、禽魚，古不及近。如顧愷之、陸探微、張僧繇、吳道玄及閻立德、立本，皆純重雅正，性出天然；周昉、韓幹、戴嵩，氣韻骨法，皆出意表，後之學者，終莫能及。至如李成、關仝、范寬、

【長物志卷五】 七二

董源、徐熙、黃荃、居寀、二米，勝國松雪、大癡、元鎮、叔明諸公，近代唐、沈及吾家太史、和州輩，皆不藉師資，窮工極致，借使二李復生，邊鸞再出，亦何以措手其間。故蓄書必遠求上古，蓄畫始自顧、陸、張、吳，下至嘉隆名筆，皆有奇觀。惟近時點染諸公，則未敢輕議。

粉本

古人畫藁，謂之粉本，前輩多寶蓄之。蓋其草草不經意處，有自然之妙。宣和、紹興所藏粉本，多有神妙者。

長物志卷五　七三

賞鑒

看書畫如對美人，不可毫涉粗浮之氣。蓋古畫紙絹皆脆，舒卷不得法，最易損壞，尤不可近風日。燈下不可看畫，恐落煤燼，及爲燭淚所污。飯後醉餘，欲觀卷軸，須以淨水滌手；展玩之際，不可以指甲剔損。諸如此類，不可枚舉。然必欲事事勿犯，又恐涉強作清態，惟遇真能賞鑒，及閱古甚富者，方可與談。若對傖父輩，惟有珍秘不出耳。

絹素

古畫絹色墨氣，自有一種古香可愛，惟佛像有香烟熏黑，多是上下二色，僞作者，其色黃而不精采。古絹，自然破者，必有鯽魚口，須連三四絲，僞作則直裂。唐絹絲粗而厚，或有搗熟者；有獨梭絹，闊四尺餘者。五代絹極粗如布。宋有院絹，勻淨厚密，亦有獨梭絹，闊五尺餘，細密如紙者。元絹及國朝内府絹俱與宋絹同。勝國時有宓機絹，松雪、子昭畫多用此，蓋出嘉興府宓家，以絹得名，今此地尚有佳者。近董太史筆，多用硏光白綾，未免有進賢氣。

《長物志卷五》

七四

御府書畫

宋徽宗御府所藏書畫，俱是御書標題，後用宣和年號，『玉瓢御寶』記之。題畫書於引首一條，闊僅指大，傍有木印黑字一行，俱裝池匠花押名款，然亦真僞相雜，蓋當時名手臨摹之作，皆題爲真跡。至明昌，所題更多，然今人得之，亦可謂買王得羊矣。

院畫

宋畫院衆工，凡作一畫，必先呈稿本，然後上

真，所畫山水、人物、花木、鳥獸，皆是無名者。今國朝內畫水陸及佛像亦然，金碧輝燦，亦奇物也。今人見無名人畫，輒以形似，填寫名款，覓高價，如見牛必戴嵩，見馬必韓幹之類，皆爲可笑。

單條

宋、元古畫，斷無此式，蓋今時俗制，而人絕好之。齋中懸掛，俗氣逼人眉睫，即果真跡，亦當減價。

名家

書畫名家，收藏不可太雜。大者懸掛齋壁，小者則爲卷冊，置几案間，邃古篆籀，如鍾、張、衛、索、顧、陸、張、吳，及歷代不甚著名者，不能具論。書則右軍、大令、智永、虞永興、褚河南、歐陽率更、唐玄宗、懷素、顏魯公、柳誠懸、張長史、李懷琳、宋高宗、李建中、二蘇、二米、范文正、黃魯直、蔡忠惠、蘇滄浪、薛紹彭、黃長睿、薛道祖、范文穆、張即之、先信國、趙吳興、鮮於伯機、康里子山、張伯雨、倪元鎮、俞紫芝、楊鐵厓、柯丹丘、袁清容、危太素。我朝則宋文憲濂、中書舍人燧、方遜志孝孺、宋南宮克、沈

學士度、俞紫芝和、徐武功有貞、金元玉珏、沈大理粲、解學士大紳、錢文通、桑柳州悅、祝京兆允明、吳文定寬、先太史諱、王太學寵、李太僕應禎、王文恪鏊、唐解元寅、顧尚書璘、豐考功坊、先兩博士諱、王吏部穀祥、陸文裕深、彭孔嘉年、陸尚寶師道、陳方伯鎣、蔡孔目羽、陳山人淳、張孝廉鳳翼、王徵君稺登、周山人天球、邢侍御侗、董太史其昌。又如陳文東璧、姜中書立剛，雖不能洗院氣，而亦錚錚有名者。畫則王右丞、李思訓父子、周昉、董北海、李營

丘、郭河陽、米南宮、宋徽宗、米元暉、崔白、黃筌、居寀、文與可、李伯時、郭忠恕、董仲翔、蘇文忠、蘇叔黨、王晉卿、張舜民、楊補之、楊季衡、陳容、李唐、馬遠、馬逵、夏珪、范寬、關仝、荊浩、李山、趙松雪、管仲姬、趙仲穆、趙千里、李息齋、吳仲圭、錢舜舉、盛子昭、陳珏、陳仲美、陸天游、曹雲西、唐子華、王元章、高士安、高克恭、王叔明、黃子久、倪元鎮、柯丹丘、方方壺、戴文進、王孟端、夏太常、趙善長、陳惟允、徐幼文、張來儀、宋南宮、周東村、沈貞吉、恒吉、

沈石田、杜東原、劉完庵、先太史、先和州、五峰、唐解元、張夢晉、周官、謝時臣、陳道復、仇十洲、錢叔寶、陸叔平，皆名筆不可缺者。他非所宜蓄，即有之，亦不當出以示人。又如鄭顛仙、張復陽、鍾欽禮、蔣三松、張平山、汪海雲，皆畫中邪學，尤非所尚。

宋繡　宋刻絲

宋繡，針綫細密，設色精妙，光彩射目。山水分遠近之趣，樓閣得深邃之體，人物具瞻眺生動之情，花鳥極綽約嚵唼之態。不可不蓄一二幅，以備畫中一種。

裝潢

裝潢書畫，秋爲上時，春爲中時，夏爲下時，暑濕及沍寒俱不可裝裱。勿以熟紙，背必皺起，宜用白滑漫薄大幅生紙。紙縫先避人面及接處，若縫縫相接，則卷舒緩急有損，必令參差其縫，則氣力均平，太硬則强急，太薄則失力。絹素彩色重者，不可搗理。古畫有積年塵埃，用皂莢清水數宿，托於太平案扞去，畫復鮮明，色亦不落。補綴之法，以油紙襯

■ 長物志卷五

之，直其邊際，密其隙縫，正其經緯，就其形制，拾其遺脫，厚薄均調，潤潔平穩。又凡書畫法帖，不脫落，不宜數裝背，一裝背，則一損精神。古紙厚者，必不可揭薄。

法糊

用瓦盆盛水，以麵一斤滲水上，任其浮沉，夏五日，冬十日，以臭為度；後用清水蘸白芨半兩、白礬三分，去滓和元浸麵打成，就鍋內打成團，另換水煮熟，去水，傾置一器，候冷。日換水浸，臨用以湯調開，忌用濃糊及敝帚。

長物志卷五　七八

裝裱定式

上下天地須用皂綾，龍鳳、雲鶴等樣，不可用團花及蔥白、月白二色。二垂帶用白綾，闊一寸許，烏絲粗界畫二條，玉池白綾亦用前花樣。書畫小者須宓嵌，用淡月白畫絹，上嵌金黃綾條，闊半寸許，蓋宣和裱法，用以題識，旁用沉香皮條。邊大者四面用白綾，或單用皮條邊，亦可參。書有舊人題跋，不宜剪削；無題跋，則斷不可用。畫卷有高頭者不須嵌，





不則亦以細畫絹窊嵌。引首須用宋經箋、白宋箋及

宋、元金花箋，或高麗繭紙，日本畫紙俱可。大幅上

引首五寸，下引首四寸，小全幅上引首四寸，下引首

三寸。上褾除撅竹外，净二尺，下褾除軸，净一尺五

寸，橫卷長二尺者，引首闊五寸，前褾闊一尺，餘俱

以是爲率。

褾軸

古人有鏤沉檀爲軸身，以裹金、鎏金、白玉、水

晶、琥珀、瑪瑙、雜寶爲飾，貴重可觀。蓋白檀香潔

杉木爲身。用犀、象、角三種，雕如舊式，不可用紫

去蟲，取以爲身，最有深意。今既不能如舊製，只以

檀、花梨、法藍諸俗製。畫卷須出軸，形製既小，不

妨以寶玉爲之，斷不可用平軸。籤以犀、玉爲之。曾

見宋玉籤，半嵌錦帶内者，最奇。

裱錦

古有樗蒲錦、樓閣錦、紫駝花、鸞章錦、朱雀錦、

鳳皇錦、走龍錦、翻鴻錦，皆御府中物。有海馬錦、

龜紋錦、粟地錦、皮毬錦，皆宣和綾，及宋綉花鳥、

長物志卷五

山水，爲裝池卷首，最古。今所尚落花流水錦，亦可用；惟不可用宋緞及紵絹等物。帶用錦帶，亦有宋織者。

藏畫

以杉、桫木爲匣，匣內切勿油漆、糊紙，恐惹黴濕。四、五月，先將畫幅幅展看，微見日色，收起入匣，去地丈餘，庶免黴白。平時張掛，須三五日一易，則不厭觀，不惹塵濕，收起時先拂去兩面塵垢，則質地不損。

《長物志卷五》 八〇

小畫匣

短軸作橫面開門匣，畫直放入，軸頭貼籤，標寫某書某畫，甚便取看。

捲畫

須顧邊齊，不宜局促，不可太寬，不可着力捲緊，恐急裂絹素。拭抹用軟絹細細拂之，不可以手托起畫軸就觀，多致損裂。

法帖

歷代名家碑刻，當以《淳化閣帖》壓卷，侍書王





著勒，末有篆題者是。蔡京奉旨摹者，曰《太清樓

帖》；僧希白所摹者，曰《潭帖》；尚書郎潘思旦所

摹者，曰《絳帖》；王寀輔道守汝州所刻者，曰《汝

帖》；宋許提舉刻於臨江者，曰《二王帖》；元祐

中刻者，曰《秘閣續帖》；淳熙年刻者，曰《修內司

本》；高宗訪求遺書，於淳熙閣摹刻者，曰《淳熙秘

閣續帖》；後主命徐鉉勒石，在淳化之前者，曰《昇

元帖》；劉次莊摹閣帖，除去篆題年月，而增入釋文

者，曰《戲魚堂帖》；武岡軍重摹《絳帖》，曰《武岡

帖》；上蔡人臨摹《絳帖》，曰《蔡州帖》；趙彥約

於南康所刻，曰《星鳳樓帖》；廬江李氏刻，曰《甲

秀堂帖》；黔人秦世章所刻，曰《黔江帖》；泉州

重摹《閣帖》，曰《泉帖》；韓平原所刻，曰《群玉堂

帖》；薛紹彭所刻，曰《家塾帖》；曹之格曰新所刻，

曰《寶晉齋帖》；王庭筠所刻，曰《雪谿堂帖》；周

府所刻，曰《東書堂帖》；吾家所刻，曰《停雲館帖》

《小停雲帖》；華氏刻，曰《真賞齋帖》：皆帖中名

刻，摹勒皆精。又如歷代名帖，收藏不可缺者，周、

《舍利塔銘》《龍藏寺碑》、智永真行二體《千文》《草

山銘》；隋帖，則有《開皇蘭亭》、薛道衡書《朱廠碑》

後周《大宗伯唐景碑》，蕭子雲《章草出師頌》《天柱

有魏裴思順《教戒經》，北齊王思誠《八分茅山碑》，

碑》《瘞鶴銘》、劉靈正《墮淚碑》。魏、齊、周帖，則

齊倪桂《金庭觀碑》、齊《南陽寺隸書碑》，梁《茅君

祜《峴山碑》；宋、齊、梁、陳帖，則宋《文帝神道碑》，

福寺碑》《宣示帖》《平西將軍墓銘》《梁思楚碑》、羊

賦》《曹娥碑》《告墓文》《攝山寺碑》《裴雄碑》《興

《聖教序》《樂毅論》《周府君碑》《東方朔贊》《洛神

季子》二碑。晋帖，則《蘭亭記》《筆陣圖》《黃庭經》

侯碑》，劉玄州《華岳碑》。吳帖則《國山碑》《延陵

《大饗碑》《薦季直表》《受禪碑》《上尊號碑》《宗聖

郭香察隸《西岳華山碑》。魏帖則元常《賀捷表》

韶碑》《宣父碑》《北岳碑》、崔子玉《張平子墓碑》，

蔡邕《淳於長夏承碑》《郭有道碑》《九疑山碑》《邊

胸山、嶧山諸碑，《秦誓》《詛楚文》，章帝《草書帖》，

秦、漢則史籀篆《石鼓文》、壇山石刻，李斯篆泰山、

長物志卷五

《各正性命》、《萬國咸寧》，保本章曰：即《下文》《草
山榭》……保合，正宜《正學庶幾》、莩首衡善《朱熹學
象曰《大宗在窮臾學》、葇午象《草昧出晦東》之台
目鼓蒂思聽《益卦》步節午思旅《九宗華山旅》
也》《益歸脩》、隆廬上《習東軒》、默蒔。固啟、固
荄記本《立附騷對》、管《南愬衣程書軒》、朱《芘
吉《愬山軒》、朱管、杂桓居、回末《文亲章軒》、
兩》《醫敘軒》《古雄文》《勵山于軒》《莢南軒》《東
兌十》二軒：申韓、匽《蕭字居》《集暑圉》《黄氏彣》
羑馬》，匶少軒《鲜民軒》：吳壽源《圃山胜》《蟄愛
《大馨軒》《蕘在詣苤》《冬馬訐軒》《下華善軍》《朱里
降軒》《宣父序》《古名軍》，申曰記《朱平午午蕿軒》
埠杳轇籀《西府柙山軒》、蟄幸圉氏譜《豈載奉》
榤福《宏次閨其求軒》《居在冨軒》《下環山軒》《蠹
膣出《鄴山拈軒》，《森譜》《喆敬文》《易書青》
榦，嶕湄戈宿羴《玉黻文》、曾山古胬、松諼褏蒤蒤
《野黌字》《茗葇館》《固西昕軒》《東氏居贊》《谷帑

書蘭亭》。　唐帖：歐書則《九成宮銘》《房定公墓碑》《化度寺碑》《皇甫君碑》《虞恭公碑》《真書千文小楷》《心經》《夢奠帖》《金蘭帖》；虞書則《夫子廟堂碑》《破邪論》《寶曇塔銘》《陰聖道場碑》《汝南公主銘》《孟法師碑》；褚書則《樂毅論》《哀冊文》《忠臣像贊》《龍馬圖贊》《臨摹蘭亭》《臨摹聖教》《陰符經》《度人經》《紫陽觀碑》；柳書則《金剛經》《玄秘塔銘》；顏書則《爭坐位帖》《麻姑仙壇》《二祭文》《家廟碑》《元次山碑》《多寶寺碑》《放生池碑》《射堂記》《北岳廟碑》《草書千文》《磨崖碑》《干祿字帖》；懷素書則《自序》三種、草書《千文》、《聖母帖》《藏真律公》二帖；李北海書則《陰符經》《娑羅樹碑》《曹娥碑》《秦望山碑》《藏懷庇碑》《有道先生葉公碑》《岳麓寺碑》《開元寺碑》《荊門行》《雲麾將軍碑》《李思訓碑》《戒壇碑》；太宗書《魏徵碑》《屏風帖》《李勣碑》；玄宗《一行禪師塔銘》《孝經》《金仙公主碑》；孫過庭《書譜》；索靖《出師表》；柳公綽《諸葛廟堂碑》；李陽冰篆書《千文》《城隍廟

碑》《孔子廟碑》；歐陽通《道因禪師碑》；薛稷《昇
仙太子碑》；張旭《草書千文》；僧行敦《遺教經》。
宋則蘇、米諸公，如《洋州園池》《天馬賦》等類。元
則趙松雪。國朝則二宋諸公，所書佳者，亦當兼收以
供賞鑒，不必太雜。

南北紙墨

古之北紙，其紋橫，質鬆而厚，不受墨；北墨，
色青而淺，不和油蠟，故色澹而紋皺，謂之『蟬翅
搨』。南紙其紋竪，用油蠟，故色純黑而有浮光，謂
之『烏金搨』。

長物志卷五

古今帖辨

古帖歷年久而裱數多，其墨濃者，堅若生漆，紙
面光彩如研，并無沁墨水跡侵染，且有一種異馨，發
自紙墨之外。

裝帖

古帖宜以文木薄一分許爲板；面上刻碑額卷
數，次則用厚紙五分許，以古色錦或青花白地錦爲
面，不可用綾及雜彩色；更須制匣以藏之，宜少方

闊，不可狹長、闊狹不等，以白鹿紙廂邊，不可用絹。

十册爲匣，大小如一式，乃佳。

宋板

藏書貴宋刻，大都書寫肥瘦有則，佳者有歐、柳筆法，紙質匀潔，墨色清潤。至於格用單邊，字多諱筆，雖辨證之一端，然非考據要訣也。書以班、范二書，《左傳》《國語》《老》《莊》《史記》《文選》，諸子爲第一，名家詩文、雜記、道釋等書次之。紙白板新，綿紙者爲上，竹紙活襯者亦可觀。糊背批點，不蓄可也。

懸畫月令

歲朝，宜宋畫福神及古名賢像。元宵前後，宜看燈、傀儡。正、二月，宜春游、仕女、梅、杏、山茶、玉蘭、桃、李之屬。三月三日，宜宋畫真武像。清明前後，宜牡丹、芍藥。四月八日，宜宋元人畫佛及宋繡佛像；十四，宜宋畫純陽像。端午，宜真人玉符，及宋元名筆端陽景、龍舟、艾虎、五毒之類。六月，宜宋元大樓閣、大幅山水、蒙密樹石、大幅雲山、採

蓮、避暑等圖。七夕，宜穿針乞巧、天孫織女、樓閣、芭蕉、仕女等圖。八月，宜古桂，或天香、書屋等圖。九、十月，宜菊花、芙蓉、秋江、秋山、楓林等圖。十一月，宜雪景、蠟梅、水仙、醉楊妃等圖。十二月，宜鍾馗迎福、驅魅、嫁魅；臘月廿五，宜玉帝、五色雲車等圖。至如移家，則有葛仙移居等圖。稱壽，則有院畫壽星、王母等圖。祈晴，則有東君。祈雨，則有古畫風雨神龍、春雷起蟄等圖。立春，則有東皇、太乙等圖。皆隨時懸掛，以見歲時節序。若大幅神圖，

長物志卷五

及杏花、燕子、紙帳梅、過墻梅、松柏、鶴鹿、壽星之類，一落俗套，斷不宜懸。至如宋元小景，枯木、竹石四幅大景，又不當以時序論也。

針灸志卷正 八六

百四端大眾，又不當以芥子論也。
聯一番谷度，圖木不宜思，至最深大小景，赤木，竹
又茶芥，燕下，非飛曹首藏，森地，鑄器，善壽大
心筆圖，赤藏志懸施，以是數韻雜青，苦大圖乾圖。
古畫園雨雪韻，赤雷傅造筆圖。立春，頂官東皇，太
荒舊荒屋，十母筆圖，花蔬，眠古東皆，武帝，頂官
東筆圖，至最殊赤，頂古葛曲籜品筆圖。都落，頂古
融都曲韻，墨綠，荻綠：懸民甲禾，宜王帝，正白雲
一貝，宜玉晨，雞蕪，木曲，筆昌示筆圖 十二貝，宜
八十貝，宜萊天，芙蓉，炬工，烁曲，剛林筆圖。十
西燕，五支筆圖 八民，宜古譜，祝天香，牆里筆圖。
董，鑄曙筆圖 十七，宜寮恒守心，天溶鑄氣，鑄閣，

小山畫譜（節錄）

（清）鄒一桂

裱畫

裝潢非筆墨家事，而俗手每敗壞筆墨，不可不慎。畫就即裱，恐顔色脫暈，必須時久。而帛法重輕，調糊厚薄，視紙絹之新舊爲程度。小幅挖嵌爲佳，書斗必須淺色，所鑲綾絹非本色亦淺色。軸則花梨、紫檀、黄楊、漆角者爲宜，玉石則太沉重。式尚古樸，勿事雕飾。絹畫則綾裱，紙畫或絹裱，即用紙裱亦

必綾邊。上下尺寸俱有一定，長短不得。古畫重裝，宜仍托底。珍賞之家，必延良工於室爲之，恐一落鋪中，易去底紙，摹作贋本，則失却元神也。裝後題籤，必善書者，篆隸更妙。賞鑒圖書，亦不可少。

藏畫

裝潢得法，亦貴珍藏。盛以畫囊，置木箱内，懸之屋樑透風處。南方蒸熱，伏候宜取曬晾，以樟腦、芸香、花椒、烟葉等貯箱内，又貴時常取掛，則無霉蛀之患。焚香恐防熏黑，垂簾以避蠅污。什襲珍之，

則畫不落劫。傳之十世猶新，何患其不壽乎！

礬絹

膠礬不得法，雖筆墨精妙，亦無所施。置一棚架，直挺二根，約長八尺，寬二寸半見方，多鑿筍穴，橫幹二根，或二三四五尺寬不等，以絹有寬窄也。穿入穴內，用木楔楔緊。然後著漿，漿糊不可太熟，熟則無力，先粘上邊橫幹，次左右兩直挺。粘絹時看照絲縷正直，空下一邊懸幹數寸，漿乾之後，以小竹竿縛定絹邊，而以麻索網於下幹之上，然後上膠礬。以排筆順下，不宜逆帚。礬徧，拔出木楔，自內楔出繃緊。麻索亦抽緊，中腰反面用木幹撐直，乾後背面亦礬。凡膠礬絹須天氣晴明，俟其陰乾揭下，則潔白而光潤。

用膠礬

廣膠以明亮有節者為上。膠一兩礬三錢，謂之「外加三」，隔宿先將水浸膠。明旦，火上略熬，即化。明白礬研末，沖以溫水，烘化用大碗二，膠礬各盛半碗，俟溫後沖和，合為一碗。若滾熱即沖，則成塊矣。

礬紙

膠礬分量如前，紙性沁入，膠一兩，礬三錢，水須一碗半。止礬一面足矣。礬時須下有襯紙，則不破壞。如畫山水，則用風礬，以紙浮貼牆上，一兩月即可，用愈久愈佳。

搥絹

先以水噴絹，勻徧，用白布三尺卷作心，外包絹，不可太緊。用搗衣槌於光石上搥打，左手持絹，右手執槌，兩手俱要鬆活，每打一下，則左手一轉側，搥四五百，則絲扁而勻細矣。若耿絹，則自然緊細，不必搥。

附录

染潢及治书法

染潢及治书法：凡打纸欲生，生则坚厚，特宜入潢。凡潢纸灭白便是，不宜太深，深则年久色闇也。入浸蘗熟，即弃滓，直用纯汁，费而无益。蘗熟后，漉滓捣而煮之，布囊压讫，复捣煮之，凡三捣三煮，添和纯汁者，其省四倍，又弥明净。写书，经夏然后入潢，缝不绽解。其新写者，须以熨斗缝缝熨而潢之，不尔，入则零落矣。豆黄特不宜裹，裹则全不入黄矣。

（后魏）贾思勰《齐民要术》卷三『杂说第三十』

附录

（總毅）貴思聯《氣民衆術》卷三十[]韓篤毙三十[]

人黄殳。

黄殳不顯，人眼寒落殳。[豆黄猪不宜暴，暴眼金不

瓜蓏

七〇

然殳人黄，纃不銛軍。其藏焉者，纃以燮斗纃纃堛而
燕，爇眜輊作苦，其省四啓，文麒眲牢。寫書、澀夏
殳，鄣幹尌而燕殳，亦藥畦耷，爇藟燕殳，殳三崇三
曲。人髮藥焦，明藥斡，直用絲斗，貴而無益，藥焦
人黄。殳黄兆藏盾蜀馬，不宜太䆫，䆫眼牛殳旬閇
藥黄殳岭售志，殳氏絲裕生，生俱羅馬，桂宜

桼黄殳岭醫志

薄紙補織書卷

書有毀裂，酈方紙而補者，率皆攣拳，癡瘢硬

厚。癡痕於書有損。裂薄紙如莪葉以補織，微相人，

殆無際會，自非向明舉而看之，略不覺補。裂若屈曲

者，還須於正紙上，逐屈曲形勢裂取而補之。若不先

正元理，隨宜裂斜紙者，則令書拳縮。

（後魏）賈思勰《齊民要術》卷三『雜說第三十』

附錄

九一

雌黃治書法

先於青硬石上，水磨雌黃令熟；曝乾，更於瓷

碗中研令極熟；曝乾，又於瓷碗中研令極熟。乃融

好膠清，和於鐵杵臼中，熟擣。丸如墨丸，陰乾。以

水研而治書，永不剝落。若於碗中和用之者，膠清雖

多，久亦剝落。凡雌黃治書，待潢訖治者，使先治入

潢則動。

（後魏）賈思勰《齊民要術》卷三『雜說第三十』

翻黄省曾書志

楹　林

六二

藝文揥鐵書翁

書厨避蠹

書厨中欲得安麝香、木瓜，令蠹蟲不生。五月

濕熱，蠹蟲將生，書經夏不舒展者，必生蟲也。五月

十五日以後，七月二十日以前，必須三度舒而卷之。

須要晴時，於大屋下風涼處，不見日處。日曝書，令

書色暍。熱卷，生蟲彌速。陰雨潤氣，尤須避之。慎

書如此，則數百年矣。

（後魏）賈思勰《齊民要術》卷三『雜説第三十』

附録

九二

上犢車蓬軬及糊屏風、書帙令不生蟲法

水浸石灰，經一宿，漉取汁以和豆黏及作麵糊，

則無蟲。若黏紙寫書，入潢則黑矣。

（後魏）賈思勰《齊民要術》卷三『雜説第三十』

掛畫

擇畫之名筆，一室止可三四軸，觀玩三五日，別易名筆，則諸軸皆見風日，決不蒸濕。又輪次掛之，則不令惹塵埃。時易一二家，則看之不厭。然須得謹愿子弟，或使令一人細意舒卷出納之。日用馬尾或絲拂輕拂畫面，切不可用棕拂。室中切不可焚沉香、降真、腦子有油多烟之香，唯宜蓬萊、甲、箋耳。窗牖必油紙糊，户口常垂簾。一畫前必設一小案以護之。案上勿設障畫之物，止宜香爐、琴、硯。極暑則室中必蒸熱，不宜掛壁。大寒，於室中漸著少火，令如二月天氣候，掛之不妨。然遇夜必入匣，恐凍損。

（宋）趙希鵠《洞天清禄集》

金題玉躞

海岳《書史》云：隋唐藏書皆金題玉躞，錦贉繡褫。金題，押頭也；玉躞，軸心也。贉，卷首帖綾，又謂之『玉池』，又謂之『贉』。有毬路錦贉，一有斸紙錦贉。有樓臺錦贉，有橋蒲錦贉。有引首二色者曰『雙引首』，標外加竹界曰『打攃』，其覆首曰『褾褫』。

《法帖譜系》曰，《大觀帖》用皂鸞鵲錦褾褫，是也。

卷之帙簽曰『檢』，又曰『排』。《漢書·武帝紀》：『金泥玉檢。』注：『檢一曰「燕尾」，今世書帖簽。』

《後漢·公孫瓚傳》：『皂囊施檢。』注：『今俗謂之「排」。』此皆藏書畫、職裝潢所當知也。

（明）楊慎《畫品》卷一

賞鑒

看古人書畫，如對鼎彝，如讀誥誡，不可毫涉粗浮之氣。蓋古畫紙絹皆脆，舒卷不得法，最易損壞。風日須避之；燈下不可看，恐爲煤燼燭淚所污；飯後醉餘，須滌手展玩；不可以指甲剔損。諸如此類，不能枚舉。然必欲事事勿犯，又恐強作情態。惟遇真能賞鑒及閱古甚富者，方可與談，若對傖父輩，惟有珍秘不出耳。

（明）唐志契《繪事微言》卷下

【 附録 】

九五

爛畫的裝裱

書畫不遇名手裝池，雖破爛不堪，寧包好藏之匣中，不可壓以他物。不可性急而付拙工；性急而付拙工，是滅其蹟也。拙工謂之殺畫劊子。今吳中付拙工，是滅其蹟也。張玉瑞之治破紙本，沈迎文之治破絹本，實超前絶後之技，爲名賢之功臣。

（清）陸時化《書畫説鈴·書畫説二十三》

文華叢書

《文華叢書》是廣陵書社歷時多年精心打造的一套綫裝小型開本國學經典。選目均爲中國傳統文化之經典著作，如《唐詩三百首》《宋詞三百首》《古文觀止》《四書章句》《老子·莊子》《六祖壇經》《山海經》《天工開物》《夢溪筆談》《歷代家訓》《納蘭詞》等，均爲家喻戶曉、百讀不厭的名作。裝幀採用中國傳統的宣紙、綫裝形式，古色古香、樸素典雅，富有民族特色和文化品位。經典名著與古典裝幀珠聯璧合，相得益彰。精選底本，精心編校，字體秀麗，版式疏朗，開本適中，定價低廉，贏得了越來越多讀者的喜愛。現附列書目，歡迎選購。

文華叢書書目

文華叢書書目 一

文華叢書書目 二

★為保證購買順利，購買前可與本社發行部聯繫
電話：0514-85228088
郵箱：yzglss@163.com